历代法书碑帖经典

赵孟頫《妙严寺记》

故宫博物院 编

故宫出版社

出版说明

二〇一三年，教育部制定颁发了《中小学书法教育指导纲要》（以下简称《纲要》），明确提出要推进中小学书法教育，传承中华民族优秀传统文化，对各级教育部门、教师书法都做了具体要求。书法教育已经成为全面实施素质教育的一项明确要求。故宫博物院藏有最佳的历代法书碑帖孤本、珍本，这些正是书法爱好者临习的最佳范本，涵盖了教育部制定的《纲要》推荐书目中的绝大多数，出版一部与《纲要》匹配的版本好、质量佳、图版清晰的书法字帖，更好地推广传统文化，是本系列图书的选题初衷。

本系列图书，是完全按照教育部《纲要》推荐的书目而编辑，作为供中小学生临摹学习书法的范本，在临习的过程中供初学者了解、熟识碑帖撰写的内容，掌握古文，对丰富读者的传统文化知识是有所帮助的。增加释文与标点，方便临习者使用与学习，是本书的一大特色。

本系列图书在编辑过程中，遵从以下原则：

一、释文用字依从现代汉语用字规范，参考《现代汉语词典》（第七版）《汉语大字典》。衍字（原书写者在旁点去）不作释文。

二、古代碑刻拓本多为剪裱本册页装，存在语句次序颠倒、缺、丢字、落字、语句不通的情况，释文尊重现选拓本原状顺序，缺、丢字则根据全拓本或其他版本予以备注说明，方便读者阅读、理解原碑文意。原文语句不完整者不设置标点符号。

三、碑刻拓本中残损严重、残缺之字以□框注。

此后，还将陆续推出历代名家的其他珍贵墨迹与碑帖拓本，方便读者临摹、欣赏与研究。

编者　二〇一八年七月

2

简　介

《妙严寺记》，全称《湖州妙严寺记》，元朝牟巘撰文，赵孟頫书并篆额。后纸有明姚公绶、张震等人题跋。现藏美国普林斯顿大学美术馆。

赵孟頫（一二五四—一三二二），字子昂，号松雪道人、欧波亭长、水精宫道人等。世居湖州（今浙江省）。曾任兵部郎中、翰林学士承旨，荣禄大夫。他工诗文，擅长书画，《元史》本传记载他「篆籀分隶真行草无不冠绝古今，遂以书名天下」。

《妙严寺记》，纸本，楷书，纵三十四·二厘米，横三六四·五厘米。书法结体方阔，笔画舒展，雄健俊逸，是赵孟頫大楷代表作之一。据专家考证，此记当书于元朝至大二、三年间，赵孟頫时年五十六岁或五十七岁。姚绶题跋称赞：「端雅而有雄逸之气，在其意欲托之金石，故不草草。」此书是书法爱好者学习赵体大楷的经典范本。

3

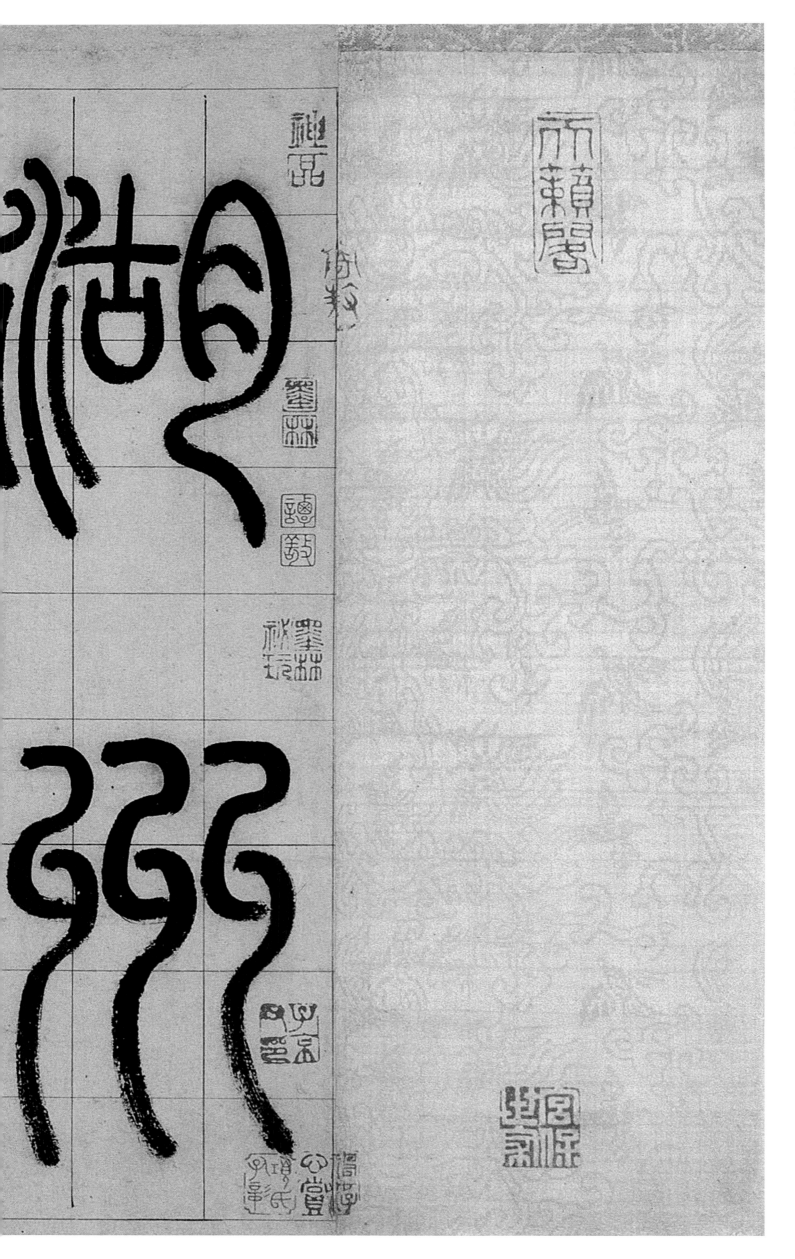

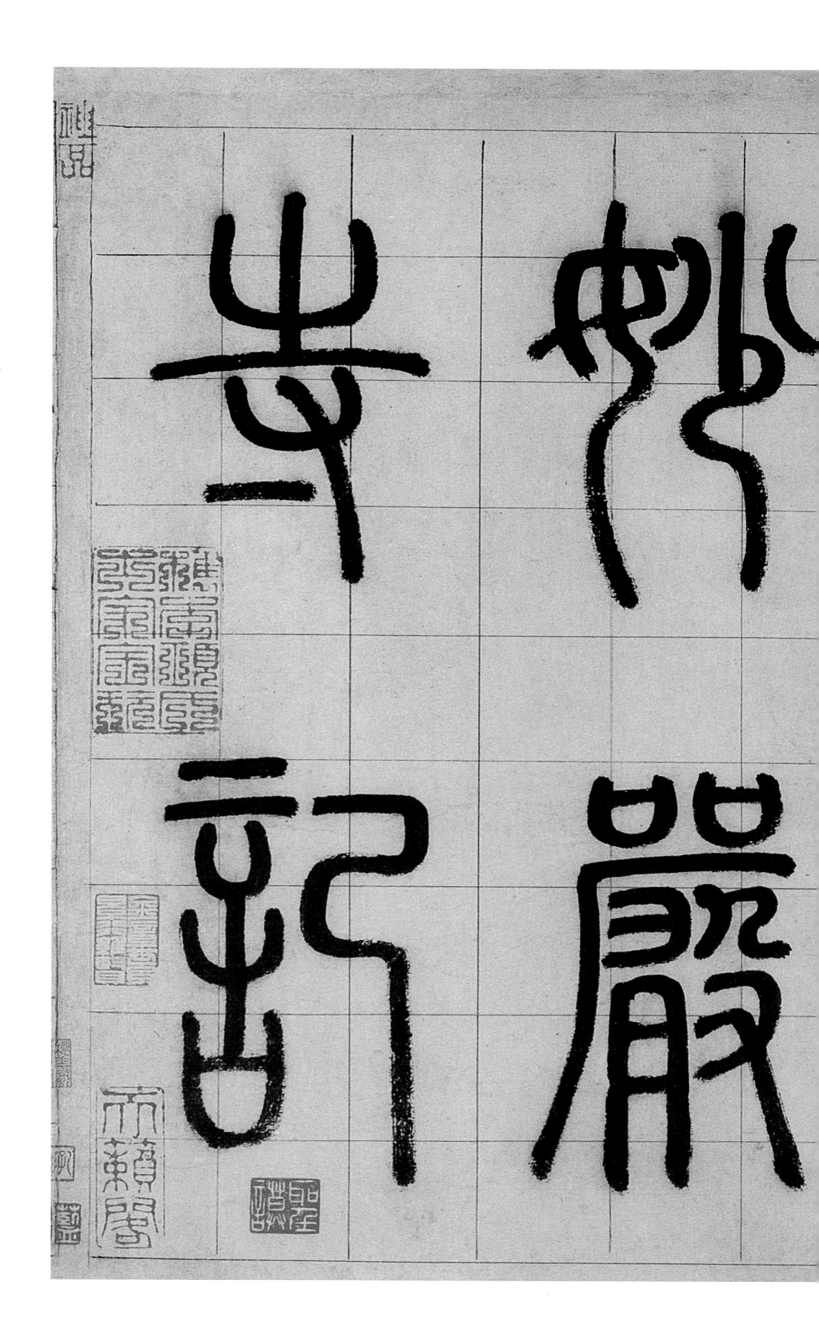

湖州妙嚴寺記

前朝奉大夫大理

少卿牟巘撰記誤

中順大夫楊州路

泰州尹兼勸農事

逍遥頫書并篆頁

妙巖　本名東際　　曰吳

興郡城七十里而近

徐林東接爲咸南對函

山西傍洪澤北臨洪城

暎帶清流而離絕囂塵

誠一方勝境也先是宗

嘉熙間是菴信上人於

焉剏始結茅為廬舍板

行華嚴法華宗鏡諸大

部經適雙徑佛智偃谿

聞禪師飛錫至止遂

妙嚴易東際之名深有

旨哉其走古山道安

焉创始，结茅为庐舍，板行《华严》《法华》《宗镜》诸大部经。适双径佛智偃谿闻禅师飞锡至止，遂以「妙严」易「东际」之名，深有旨哉。其徒古山、道安，同志合虑，募缘建前后殿堂，翼以两庑，庄严佛像，置《大藏经》，琅函贝牒，布互森罗。念里民之遗骨无所於藏，遂浚莲池以归之。宝祐丁巳，是庵既化，安公继之。安素受知

堂翼以兩廡莊嚴佛像

寘大藏經琅函貝牒布

互森羅念里民之遺骨

無所作藏遂浚蓮池以

歸之寶祐丁已是菴既知

仁安公繼之安素受

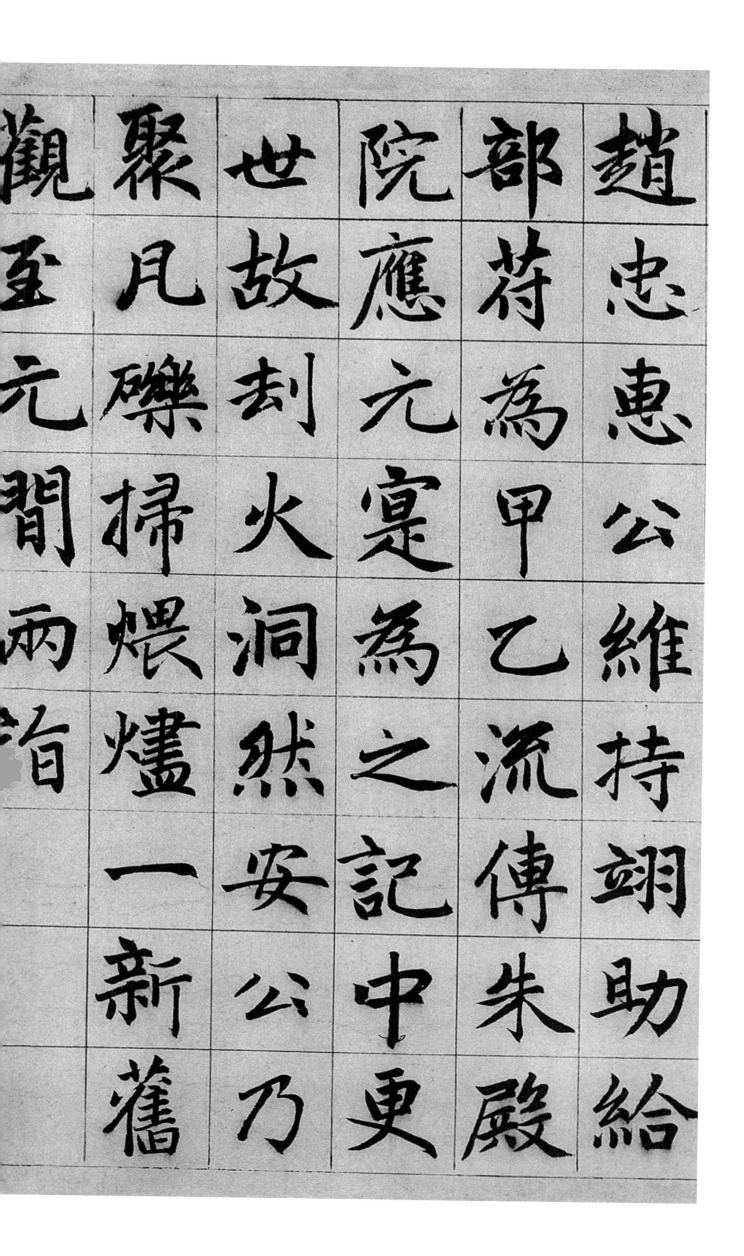

趙忠惠公維持翊助給
部苻為甲乙流傳朱殿
院應元寔為之記中更
世故劫火洞然安公乃
聚凡礫掃煨燼一新舊
觀至元間兩詣

赵忠惠公，维持翊助，给部苻为甲乙流传，朱殿院应元寔为之记。中更世故，劫火洞然。安公乃聚凡砾，扫煨烬，一新旧观。至元间，两诣阙廷，凡申陈皆为法门及刊《大藏经》板，悉满所愿。安公之将北行也，以院事勤重付嘱如宁，后果示寂于燕之大延寿寺。盖一念明了，洞视死生，不间豪（毫）发。宁履践真

及刊大藏經板卷滿所

顧安公之將壯行也以

院事勤重付囑如寧後

果宗寂于燕之大延壽

寺蓋一念明了洞視死

生不閒豪髮寧顧踐真

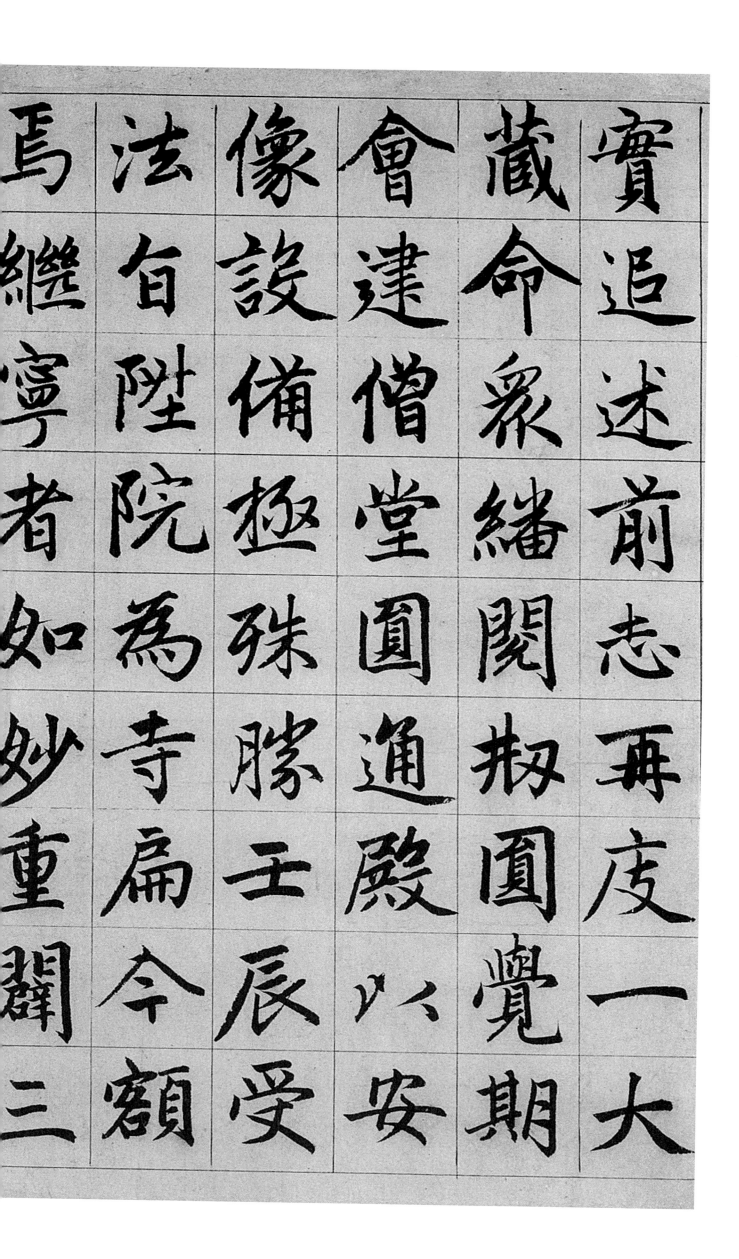

寶追述前志再庚一大

藏命眾繙閱叔圓覺期

會建僧堂圓通殿以安

像設備極殊勝壬辰受

法白陛院為寺扁今額

繼寧者如妙重闢三

实，追述前志，再庚一大藏，命众翻阅。创圆觉期会，建僧堂、圆通殿以安像，设备极殊胜。壬辰受法旨升院为寺，扁今额焉。继宁者如妙，重辟三门、两庑、庖湢等屋。继如妙者如渭，幻十八开士（相）于后殿两厢，金碧晌耀，复增置良田，架洪钟。继如渭者明照，方将竭蹶作兴，未几而逝。众以明伦继之，乃能力承弘愿，

門

妙者如渭幻十八開士

於後殿兩廡金碧駒耀

復增置良田架洪鐘繼

如渭者明照方將竭塵

作興未幾而逝眾以明

倫繼之乃能力承弘顧

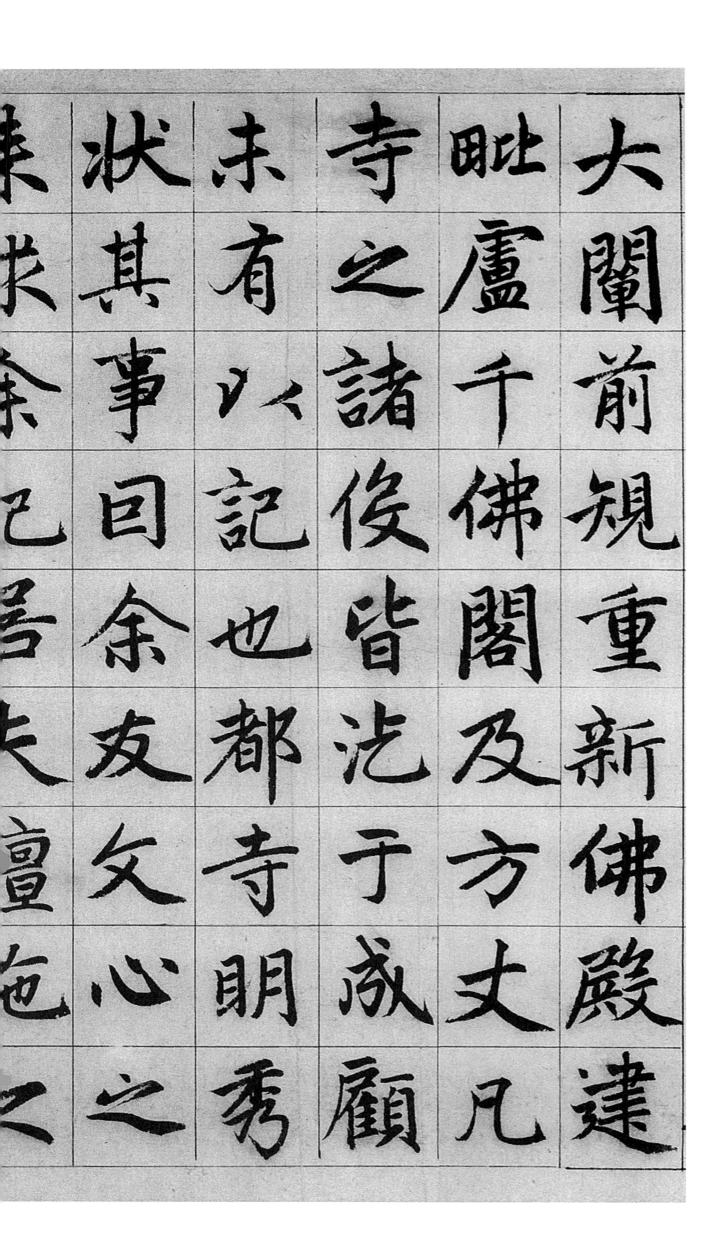

大閣前規重新佛殿建
毗盧千佛閣及方丈凡
寺之諸役皆泛于咸顧
未有以記也都寺明秀
狀其事曰余友文心之
求余己善長宣〔色〕之

大闡前规，重新佛殿，建毗卢、千佛阁及方丈。凡寺之诸役，皆泛于成。顾未有以记也，都寺明秀状其事，因余友文心之来求余记。若夫檀施之名氏，创建之岁月，载于碑阴。

闻能仁氏集无边开士于七处九会演唱《杂华》，以《世主妙严》冠于品目之首者，良有以也。余老於儒业，独未暇备，殚其蕴奥。以理约之，「世

余比...之崇户畫三

碑陰聞能仁氏集無邊

開士於七慶九會演唱

雜華以世主妙嚴冠于

品日之首者良有以也

余老於儒業獨未暇備

彈其蘊奧以理約之世

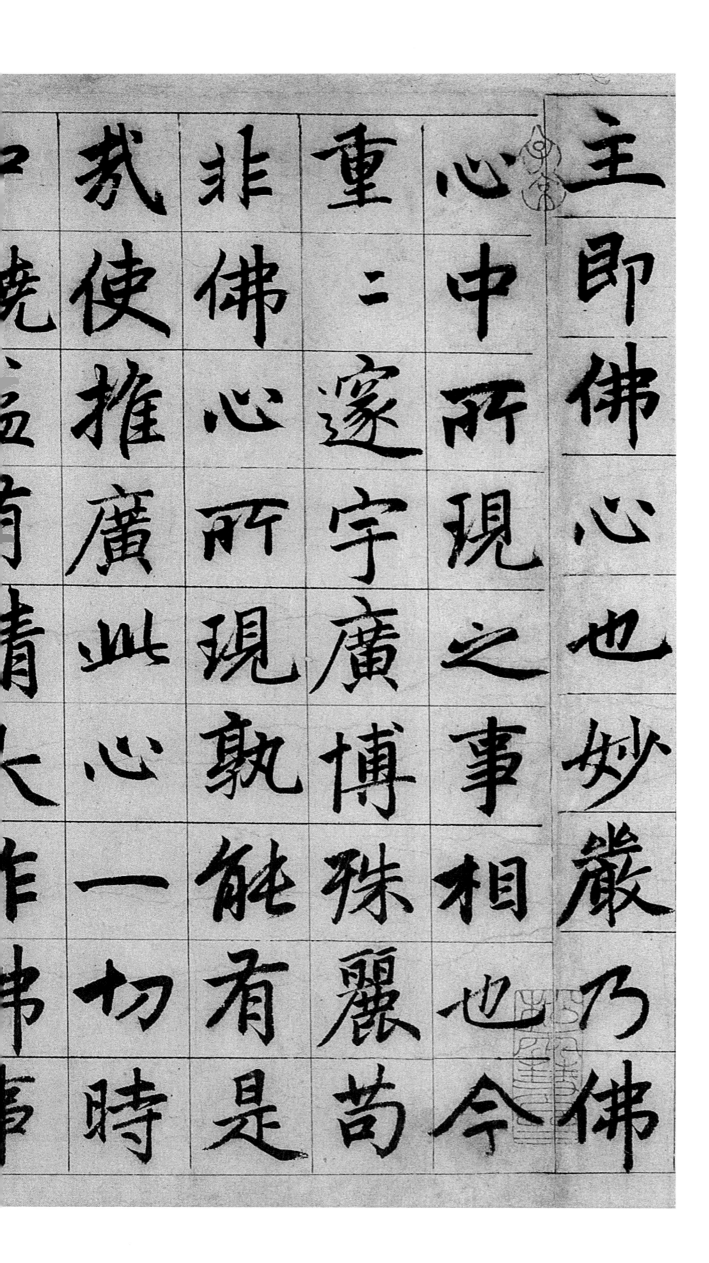

主]即佛心也，「妙严」乃佛心中所现之事相也。今重重邃宇，广博殊丽，苟非佛心所现，孰能有是哉？使推广此心一切时中，饶益有情，大作佛事，则上邻日月，下绝空轮，皆所谓妙庄严域者也。不则，吾何取焉？乃为说偈：「妙庄严域与世殊，非意所造离精粗。佛心幻出真范模，清净宛若摩尼

皆所謂妙莊嚴城者也

不則吾何取焉乃為說

偈

妙莊嚴城與世殊非意

所造離精粗佛心幻出

真範模清淨宛若摩尼

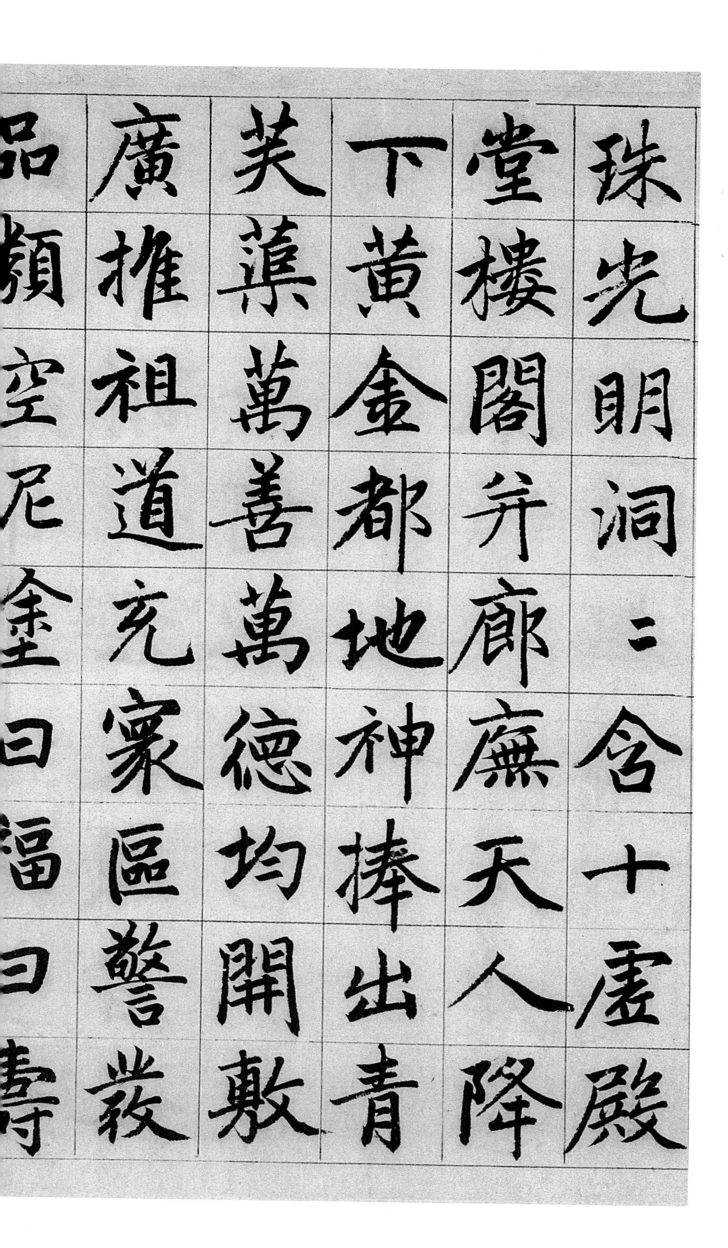

珠。光明洞洞含十虚，殿堂楼阁并廊庑。天人降下黄金都，地神捧出青芙蕖。万善万德均开敷，广推祖道充寰区。警发品类空泥涂，曰福曰寿资皇图。尚何尔佛并吾儒，世出世异惟道俱。功侔造化超有无，其不尔者胡为乎？」相。

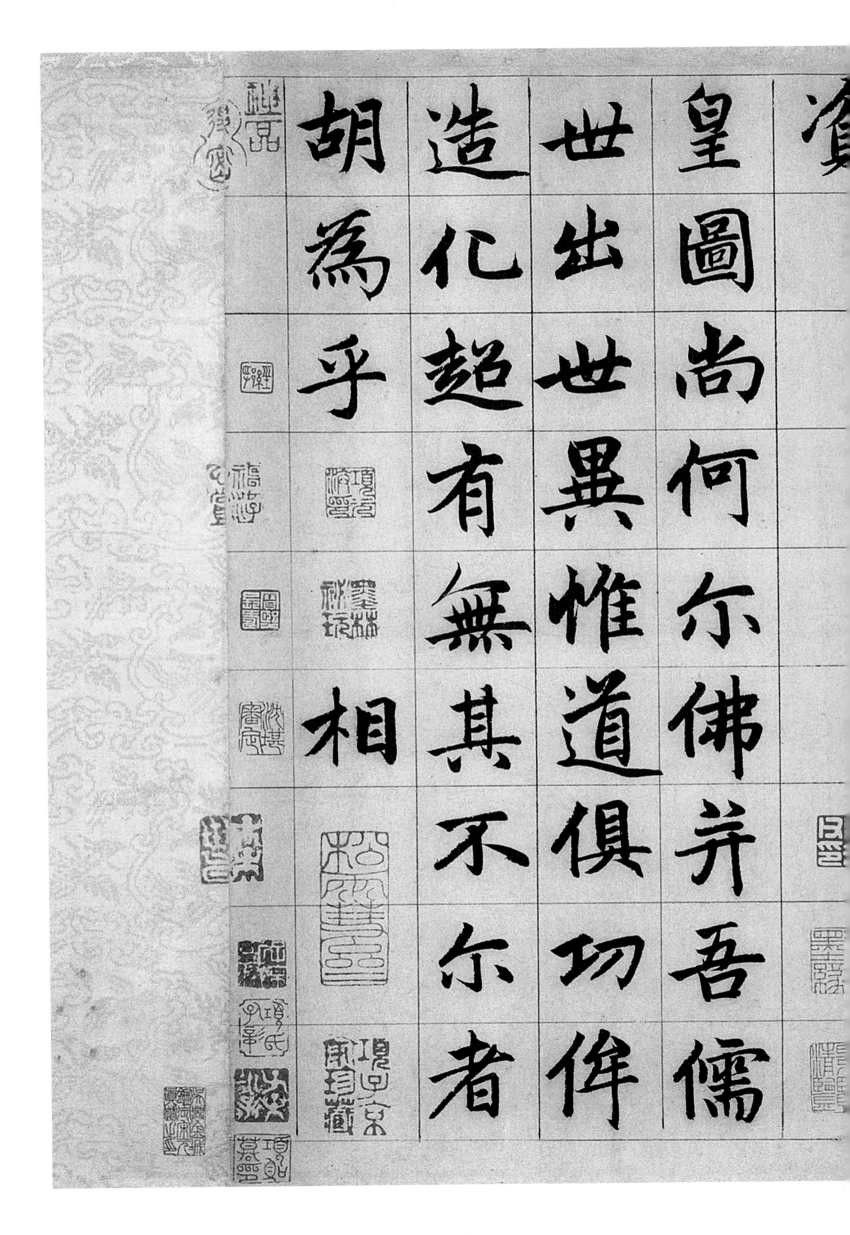

資
皇圖尚何尔佛并吾儒
世出世異惟道俱切伴
造化超有無其不尔者
胡為乎相

图书在版编目（CIP）数据

赵孟頫《妙严寺记》/ 故宫博物院编；赵国英主编 .
— 北京：故宫出版社，2019.5
（历代法书碑帖经典）
ISBN 978-7-5134-1191-2

Ⅰ.① 赵… Ⅱ.① 故… ② 赵… Ⅲ.① 楷书—碑帖—
中国—元代 Ⅳ.① J292.25

中国版本图书馆 CIP 数据核字（2019）第 011508 号

历代法书碑帖经典
赵孟頫《妙严寺记》
故宫博物院 编

主　　编：赵国英
副 主 编：王　静

出 版 人：王亚民
责任编辑：王　静
装帧设计：王　梓
责任印制：常晓辉　顾从辉
图片提供：故宫博物院资料信息部
出版发行：故宫出版社
　　　　　地址：北京市东城区景山前街4号　邮编：100009
　　　　　电话：010-85007808　010-85007816　传真：010-65129479
　　　　　邮箱：ggcb@culturefc.cn
制　　版：北京印艺启航文化发展有限公司
印　　刷：北京启航东方印刷有限公司
开　　本：787毫米×1092毫米　1/8
印　　张：2.5
字　　数：3千字
图　　数：8
版　　次：2019年5月第1版
　　　　　2019年5月第1次印刷
印　　数：1—5000册
书　　号：ISBN 978-7-5134-1191-2
定　　价：42.00元